Frequenzen

für meinen Ehemann

Alle in diesem Buch enthaltenen Rechte sind der Autorin vorbehalten.

Autorin: Tanja M. Feiler
Autor: Dirk L. Feiler
Cover: Tanja M. Feiler
Bilder: Tanja M. Feiler

I. For Avril

DLFV and Avril – Translation
 I think Avril Lavigne is a woman who has the knowledge - the
 certain FREQENZEN even heal and can obtain - where A.
 Lavigne sets - there starts to help - - or should be intelligently
 detect man - exactly this, I think the entire doing of Avril
 Lavigne as own initiative of an admirable person and I find
 that commitment makes a good contribution to international
 understanding with.
 Herein, A. Lavigne meets all the criteria.

By Dirk L. Feiler

2. Selfmade Woman Avril

Avril Lavigne wuchs in der Kleinstadt Napanee (Ontario in Kanada) auf.[4] Sie ist das mittlere dreier Kinder. Sie hat einen älteren Bruder namens Matt und eine jüngere Schwester, Michelle. Ihre Eltern sind Jean-Claude Joseph Lavigne,[5] der in einem Telekommunikationsunternehmen arbeitet, und Judith-Rosanne „Judy" (geb. Loshaw),[6] eine Hausfrau.

Mit Unterstützung ihrer Eltern trat sie im Alter von sieben Jahren in der Kirche auf.[7] Sie brachte sich im Alter von acht Jahren das Gitarre spielen selbst bei,[1] später mit zwölf Jahren auch das Klavierspielen. Daraufhin begann sie, auch auf Dorffesten und kleineren Veranstaltungen aufzutreten. [8]

Entdeckt wurde sie von Cliff Fabri, ihrem ersten Manager, als sie Coverversionen von Countrysongs in einem Buchladen in Kingston (Ontario) sang.[1] Während eines Auftrittes im Lennox-Gemeindezentrum lernte sie der lokale Folksänger Steve Medd über den einflussreichen kanadischen Journalisten Ben Medd kennen. Dieser lud sie ein, seinen Song „Touch the Sky" für sein Album *Quinte Spirit* aus dem Jahr 1999

einzusingen. Auf seinem folgenden Album *My Window to You*, das ein Jahr später erschien, ist sie in „Temple of Life" und „Two Rivers" zu hören.[1]

Im Alter von 16 Jahren unterschrieb sie durch A&R-Manager Ken Krongard einen Plattenvertrag bei Arista. Er lud Antonio Reid ein, sie in einem Studio in New York City singen zu hören.[1]Nun brach sie die Schule ab und zog nach New York City.[9] Seit ihrer Kindheit leidet Lavigne an ADHS.[10]

Ihr derzeitiger Wohnort nach Toronto ist Los Angeles. Avril Lavigne war seit dem 15. Juli 2006 mit Deryck Whibley, dem Sänger der Band Sum 41, verheiratet.[11] Am 4. September 2009 gab sie die Trennung von Whibley bekannt.[12] Die Ehe wurde am 16. November 2010 geschieden. Seit dem 8. August 2012 war sie mit Chad Kroeger, dem Frontmann von Nickelback, verlobt.[13] Seit dem 1. Juli 2013 ist sie mit ihm verheiratet.[14] Die Feierlichkeiten und Zeremonie der Hochzeit fanden im Château de la Napoule in der Nähe von Cannes an der Côte d'Azur statt.[quelle wikipedia

Karriere[Bearbeiten]

2001-2003: *Let Go*[Bearbeiten]

Wegen Differenzen mit dem Tonträgerunternehmen zog Lavigne von New York nach Los Angeles. Dort traf sie den Produzenten Clif Magness, mit dem sie das Album *Let Go* nach ihren Wünschen fertigstellen konnte. Dabei wurde sie von The Matrix unterstützt, die bereits Lieder für Sheena Easton und Christina Aguilera geschrieben hatten. Lavigne brachte bei allen Liedern persönliche Erfahrungen ein, so zum Beispiel über Probleme mit ihren Eltern, die Schule und ihre erste Liebe. Auch existieren diverse Demoversionen, die Lavigne für ihr Debütalbum aufgenommen hat, die es allerdings nicht auf ihr Album geschafft haben. Das Album wurde am 4. Juni 2002 in den USA veröffentlicht und weniger als sechs Monate später von der Recording Industry Association of America als *vierfach Platin* bestätigt. Bei den MTV Video Music Awards 2002 wurde Lavigne als beste neue Künstlerin ausgezeichnet. Bei den Juno Awards wurde sie 2003 in sechs Kategorien nominiert und gewann vier Junos. Des

Weiteren war sie für acht Grammys nominiert. Mit 18 Jahren wurde sie als damals jüngste Künstlerin an der Spitze der Britischen Album-Charts (11. Januar 2003) im Guinness-Buch des Jahres 2004 erwähnt. Die auf das Album folgende Tour wurde weltweit ein großer Erfolg. Die „Try to Shut Me Up"-Tour war rund um den Globus fast ganz ausverkauft und galt als eine der erfolgreichsten Tourneen im Jahr 2003. Die im November 2003 veröffentlichte DVD „My World" enthielt das Konzert in Buffalo, einige Backstage-Szenen und alle bisherigen Musikvideos.

Schon im Dezember 2003, etwa drei Monate nach Tour-Ende, begann Lavigne damit, Songs für ihr zweites Album zu schreiben. Sie hielt sich etwa ein halbes Jahr aus der Öffentlichkeit fern, um am neuen Album arbeiten zu können.

2004-2005: *Under My Skin*[Bearbeiten]

Lavigne in Vancouver im April 2004.

Under My Skin erschien am 25. Mai 2004 und erreichte rund um die Welt vordere Plätze in den Albumcharts, namentlich in Großbritannien, Kanada, Australien und den USA. In Deutschland hat Avril Lavigne für *Under*

My Skin Platin erhalten. Die erste Single des Albums wurde „Don't Tell Me", das sie noch zu *Let-Go*-Zeiten schrieb, erschien bereits im April 2004 und wurde international ähnlich erfolgreich. Auch die nächsten beiden Singles „My Happy Ending" und „Nobody's Home" schafften es in die Charts. Die vorletzte Singleauskopplung aus ihrem aktuellen Album war der Song „He Wasn't", in einigen Ländern erschien „Fall to Pieces" als letzte Singleauskopplung des zweiten Albums. Demotracks aus *Under My Skin* sind bis heute nicht bekannt.

Lavigne wirkte auch am zweiten Album der US-amerikanischen *American-Idol*-Gewinnerin Kelly Clarkson mit. Sie schrieb das Titellied des Albums „Breakaway", welcher in den Vereinigten Staaten ein großer Hit wurde. Das Lied handelt vom Aufstieg eines Mädchens, das davon geträumt hat einmal Sängerin zu werden.

Auf der auf das Album *Under My Skin* folgenden Tour gab Lavigne rund um die Welt innerhalb knapp eines Jahres über 120 Konzerte. Die Tour startete am 26. September 2004 in München und endete am 25. September 2005 in São Paulo.

Lavigne spielte während der Tour E-Gitarre, akustische

Gitarre, Piano und Schlagzeug bei einer Coverversion des Liedes „Song 2" von Blur. Das Konzert für die gleichnamige Tour-DVD, die allerdings bisher nur in Japan erhältlich ist, wurde in Tokio, im Nippon Budōkan aufgezeichnet.

2005-2006: Nach *Under My Skin*[Bearbeiten]

2005 unterschrieb Lavigne bei *Ford-Models*, einer Modelauftragsagentur aus Los Angeles einen Vertrag. Außerdem beendete sie noch im selben Jahr die Aufnahmen für eine Coverversion des Liedes *Imagine* von John Lennon.

Bei den Olympischen Winterspielen 2006 in Turin hat Lavigne am 21. Februar neben Musikern wie Andrea Bocelli, Ricky Martin, Lou Reed u. a. nach den formellen Verleihungen der Medaillen auf der *Piazza Castello* ein Konzert gegeben. Es handelte sich um ein Unplugged-Konzert, auf dem sie Songs aus *Let Go* und *Under My Skin* spielte. Außerdem sang sie ihr Lied „Who Knows" bei der Abschlussfeier und zwar – im Gegensatz zu anderen Künstlern dieser Feier – live und ohne Playback.

Am 11. Juli 2006 meldete sich Lavigne nach langer Zeit wieder auf ihrer offiziellen englischen Website zu Wort. Sie berichtete, dass sie immer

noch am neuen Album arbeitet und dass sie im neuen Clip von Butch Walker mitgewirkt hätte. Lavigne schrieb außerdem, dass sie knapp die Hälfte des Albums fertig habe und sie sich viel Zeit zum Schreiben neuer Lieder ließ. So sei es für sie eine tolle Erfahrung ohne Druck der Tonträgerunternehmen, oder nach einem Masterplan (d. h. innerhalb eines bestimmten Zeitraumes circa 15 Lieder für ein Album zu schreiben/produzieren) zu arbeiten.

Lavigne in Hongkong im November 2007.

Im Dezember 2006 erschien nach langer Wartezeit mit „Keep Holding On" ein neuer Song, den Avril Lavigne für den Kinofilm *Eragon* geschrieben hatte. Der Song wurde nicht als Single veröffentlicht, sondern lediglich im Radio gespielt, jedoch in den USA so erfolgreich, dass die Veröffentlichung der neuen Single „Girlfriend" verschoben wurde.

2007-2009: *The Best Damn Thing*[Bearbeiten]

Das neue Album *The Best Damn Thing*, auf dem auch „Keep Holding On" vom *Eragon*-Soundtrack enthalten ist, erschien im April 2007. Die erste Single „Girlfriend" wird in Europa seit dem 19. Februar, zwei Wochen vor der

Veröffentlichung in den USA, im Radio gespielt. Der Refrain der Single wurde in verschiedenen Sprachen aufgenommen, darunter auch Deutsch, Spanisch, Portugiesisch, Französisch, Italienisch, Japanisch und Mandarin. Die Premiere des Musikvideos erfolgte am 1. März im deutschen Fernsehen.

Die zweite Single des Albums, „When You're Gone", ist am 29. Juni 2007 erschienen, das dazugehörige Video erschien am 18. Juni im deutschen Fernsehen. Es wurde auch eine Ähnlichkeit zum Video von Green Day zu ihrer Single „Wake Me Up When September Ends" aus dem Jahr 2004, vorgeworfen.[16] Die 3. Singleauskopplung „Hot" gibt es seit dem 2. November 2007 zu kaufen. Am 13. Juni 2008 erfolgt die Veröffentlichung des gleichnamigen Titels „The Best Damn Thing" in Deutschland.

Im Juli 2008 veröffentlichte Lavigne ihre eigene Modelinie „Abbey Dawn", die nach ihrem Spitznamen aus früheren Jahren, Abbey, benannt ist. Die Entwürfe stammen von Lavigne und werden vom US-amerikanischen Unternehmen Kohl's produziert und vertrieben. „Abbey Dawn" beinhaltet sowohl Kleidungsstücke, als auch Schmuck und ähnelt der äußeren Gestaltung von „The Best Damn Thing". Im Sommer 2009 folgte Lavignes

Parfum „Black Star". Im Juli 2010 kam Lavignes zweiter Duft *Forbidden Rose* auf den Markt. Im August 2011 erschien ihr drittes Parfum *Wild Rose*.[17]

2010-2011: *Goodbye Lullaby*[Bearbeiten]

Lavigne in Saint Petersburg (Florida) auf ihrer *Black Star Tour* im Mai 2011.

Lavigne arbeitete lange Zeit an ihrem vierten Musikalbum, das den Titel *Goodbye Lullaby* trägt. Es enthält neben neu geschriebenen Liedern auch solche, die Lavigne bereits als 15-jähriger Teenager verfasst hat. Das neue Album umfasst unter anderem die Titel „Everybody Hurts", „Black Star" und „Darlin'". Avril Lavigne arbeitete bei ihrem neuen Album mit ihrem Ex-Mann Deryck Whibley und Butch Walker zusammen.[18] Das Veröffentlichungsdatum wurde bereits mehrfach verschoben. Ursprünglich wurde der 17. November 2009 genannt,[19] später war unter anderem von Juni 2010[20] die Rede. Im Mai 2010 gab Lavigne bekannt,[21] sie sei mit der musikalischen Ausrichtung der aufgenommenen Lieder unzufrieden, da sie ihr zu ernsthaft und reif erscheinen. Das vierte Album werde erst nach Veränderungen erscheinen, wozu weitere

Arbeiten im Studio erforderlich seien.

Am 11. Oktober gab sie auf ihrer Homepage an, dass die Arbeiten am vierten Studioalbum abgeschlossen seien. Die erste Single aus ihrem vierten Album heißt „What the Hell" und wurde am 1. Januar 2011 als kostenloser Download angeboten. Das Video dazu erschien am 26. Januar auf ihrer offiziellen Homepage. Das vierte Studioalbum *Goodbye Lullaby* wurde am 2. März 2011 veröffentlicht. Die zweite Single aus ihrem vierten Album heißt „Smile" und kann von ihrem Album als Download gekauft werden. Ein Musikvideo zur Single „Smile" ist bereits auf YouTube veröffentlicht. Die dritte und gleichzeitig letzte Single ist „Wish You Were Here"

Für den Film *Alice im Wunderland* (Filmstart: 4. März 2010) schrieb Avril Lavigne einen Soundtrack. Dieser heißt „Alice" und ist die Lead-Single zum Film. Butch Walker fungierte hier als Produzent. Die Radio-Premiere fand am 27. Januar in der Radio Show von Ryan Seacrest statt. Das Musik-Video zum Lied wurde am 26. und 27. Januar 2010 gedreht.[22]

Seit 2011: *Avril Lavigne*[Bearbeiten]

Drei Monate nach der Veröffentlichung von *Goodbye Lullaby* gab Lavigne bekannt, dass

die Arbeiten an ihrem fünften Studioalbum bereits begonnen haben. Acht Lieder sind bisher geschrieben. Das neue Album soll das musikalische Gegenteil von *Goodbye Lullaby* werden. Lavigne erklärte, „*Goodbye Lullaby* sei ein eher reiferes Album, das nächste soll jedoch stärker von Pop und Spaß geprägt sein. Ich habe bereits ein Lied, welches als Single erscheinen könnte, ich brauche es nur noch einmal neu aufzunehmen!"[23][24][25] Wenig später, im Juli 2011, verriet Lavigne die Titel zweier Songs ihres fünften Albums: *Fine* und *Gone*. Diese Titel wurden ursprünglich für *Goodbye Lullaby* aufgenommen, schafften es aber nicht in die Endauswahl für das Album. Lavignes fünftes Album soll „deutlich früher als erwartet" erscheinen, ein genauer Zeitpunkt wurde jedoch weder von Lavigne noch von ihrem Label bekannt gegeben.[26] Im Oktober 2011 bestätigte Lavigne ihren Wechsel zum Label Epic Records, welches derzeit von ihrem Entdecker Antonio „L.A." Reid geleitet wird. [27]

Billboard Brasilien gab bekannt, dass die erste Single aus dem Album wahrscheinlich im Oktober 2012 erscheinen wird. Reid bestätigte, dass das Album gegen Ende 2012 oder Anfang 2013 erscheinen wird. Die erste Single ihres neuen

Albums heißt *How You Remind Me* und ist bereits am Anfang des Jahres erstmals auf YouTube veröffentlicht worden und ist auch gleichzeitig der Soundtrack zum neuen Film *One Piece Film Z*.

In einem Radiointerview mit Ryan Seacrest im Zug der Veröffentlichung der Single *Here's to Never Growing Up* gab Lavigne bekannt, dass das Album im Sommer 2013 erscheinen werde. Sie kündigte eine gemeinsame Aufnahme mit Marilyn Manson und ein „aggressives" Lied über *Hello Kitty* an.[28] Am 9. Mai 2013 wurde das Musikvideo zu *Here's to Never Growing Up* veröffentlicht.[29] Im Juli 2013 wurde bekannt, dass ihr neues Album *Avril Lavigne* heißen und in den USA am 5. November desselben Jahres erscheinen wird. Die zweite Single *Rock N Roll* wurde am 27. August 2013 veröffentlicht.

Stil[Bearbeiten]

Sie wuchs mit der Musik von Blink-182, Goo Goo Dolls, Matchbox Twenty und Shania Twain auf. Courtney Love und Janis Joplin zählt sie zu ihren Vorbildern.[30][31] Durch diese Einflüsse, dem Musikgenre und ihren persönlichen Stil wird Lavigne von den Massenmedien häufig

als Punk beschrieben. Lavignes Freund und Gitarrist Evan Taubenfeld sagte dahingehend über sie, sie sei kein Punk und komme auch nicht aus der Punkkultur.[32] Lavigne kommentierte ebenfalls: „Ich wurde als das bösartige Mädchen, [eine] Rebellin, Punkerin bezeichnet und ich bin nichts davon."[33]

Musik[Bearbeiten]

Ihr Musikstil ist zwischen Pop und Rock angesiedelt. Die Bandbreite reicht von eher ruhigen, balladesken Stücken wie „I'm With You", „Tomorrow", „Innocence" oder „How Does It Feel" über Hip-Hop-inspirierte Titel wie „Nobody's Fool" bis hin zu rockartigen Songs wie beispielsweise „Sk8er Boi" oder „He Wasn't".

Auf ihrem Debütalbum *Let Go* veröffentlichte Lavigne Mainstream-Lieder wie „Losing Grip" und den Popsong „Complicated", zu denen sie sagte: „Die Lieder, die ich mit The Matrix aufnahm, waren gut für meine erste Platte, aber ich wollte nicht mehr die Popmusik in meinen Liedern".[30]

Texte[Bearbeiten]

Bei allen Liedern war sie bisher am Songwriting beteiligt. Mit dem Thema Liebe setzen sich zum Beispiel „Losing Grip", „I'm With You", „Naked", „Girlfriend", „Hot", „Don't Tell Me" oder „When

You're Gone" auseinander. Andere sind eine Art Selbstcharakterisierung („My World", „Nobody's Fool", „Anything But Ordinary"). Manchmal werden auch Geschichten erzählt, so in „Sk8er Boi" oder „Nobody's Home".

> "I know my fans look up to me and that's why I make my songs so personal; it's all about things I've experienced and things I like or hate. I write for myself and hope that my fans like what I have to say."
>
> „Ich weiß, dass meine Fans mich bewundern und das ist der Grund warum meine Lieder so persönlich sind. Sie handeln von meinen Erlebnissen, Erfahrungen und den Sachen, die ich mag oder hasse. Ich schreibe für mich selbst und hoffe, dass meine Fans das gut finden, was ich zu sagen habe."

– AVRIL LAVIGNE[34]

Weitere Themen in Lavignes Liedern beinhalten persönliche Botschaften aus einer weiblichen Sichtweise.[35] Lavigne glaubt, dass „ihre Lieder von einem selbst handeln".[34] Lavignes zweites Album *Under My Skin*, besteht zum Großteil aus persönlichen Botschaften der Lieder. Lavigne erklärte: „Ich ging so sehr in mich, so fiel mir viel Persönliches ein... wie Jungs, Freundschaften

oder Beziehungen".[31] Im Gegensatz dazu beinhaltete das dritte Album *The Best Damn Thing* kaum persönliche Lieder: „Die meisten der Lieder, die ich für mein drittes Album schrieb, haben keinen wirklichen Bezug zu mir...".[36] Lavigne schrieb für das Album Lieder, die „Spaß" als Thema hatten.[37] *Goodbye Lullaby*, Lavignes viertes Album, soll ihr persönlichstes Album sein, mit dem sie auch die Trennung von ihrem ehemaligen Ehemann verarbeiten will. Lavigne beschrieb das Album als „... sehr persönlich und dunkel. Alle Lieder sind sehr emotional".[19][38]

Band[Bearbeiten]

- Rodney Howard (Schlagzeug), ersetzt seit Februar 2007 Matthew Brann.
- Devin Bronson (Lead-Gitarre, Backupvocals), spielte zuvor für Kelly Osbourne und ersetzte Evan Taubenfeld im September 2004.
- Jim McGorman (Rhythmus-Gitarre), ersetzt seit Februar 2007 Craig Wood.
- Al Berry (Bass), ersetzt seit Februar 2007 Charlie Moniz (Bass).
- Stephen Anthony Ferlazzo Jr. (Keyboard), seit März 2007, er ist der erste Keyboarder in der Band.

Ehemalige Mitglieder:

- Matthew Brann (Schlagzeug); war bisher das älteste Bandmitglied
- Charlie Moniz (Bass); plant eigene Projekte
- Mark Spicoluk (Bass); wechselte zur Band *Closet Monster*
- Jesse Colburn (Gitarre); wechselte zur Band *Closet Monster*
- Evan Taubenfeld (Gitarre, Backupvocals); wechselte zu seiner Band *The Black List Club*
- Craig Wood (Gitarre, Backupvocals)

2004, nach dem Ende der *Under My Skin* Promo-Tour und dem ersten Teil der „Bonez"-Tour 2004 – Eyes trennte sich Evan Taubenfeld von der Band. Er wurde durch den Leadgitarristen Devin Bronson, der zuvor bei Kelly Osbourne spielte, ersetzt. Im November 2005 trafen sich Lavigne und Taubenfeld in Los Angeles, um gemeinsam an Liedern für Evans Soloalbum zu arbeiten.

Anfang Februar 2007 trennten sich nun auch noch Matthew Brann (Schlagzeug) und Charlie Moniz (Bass) von Lavigne. Sie planen beide eigene Projekte und gaben an, sich freundschaftlich getrennt zu haben. Sie wurden umgehend durch Rodney Howard (Schlagzeug) und Al Berry (Bass) ersetzt. Howard und Lavigne lernten sich bereits bei der „Bonez"-Tour

kennen, als Howard noch Schlagzeuger bei Gavin DeGraw war, der bei einigen US-Konzerten der „Bonez"-Tour der Support war.

Tourneen[Bearbeiten]

Von Januar bis Juni 2003 war Lavigne auf der „Try to Shut Me Up"-Tour unterwegs und gab über 50 Konzerte in Nordamerika, Australien, Europa und Asien. Sie spielte die Coversongs „Basket Case" von Green Day und „Fuel" von Metallica. Auf dieser Tour spielte sie E-Gitarre („Mobile", „Naked", „Things I'll Never Say") sowie Akustikgitarre („Tomorrow").

Im folgenden Jahr gab sie auf ihrer „Mall"-Tour in den USA und England Akustik-Konzerte zusammen mit Evan Taubenfeld, auf denen sie alle Singles aus *Under My Skin* spielte.

Es folgte die „Bonez"-Tour, die sie von September 2004 bis September 2005 in über 120 Konzerten nach Nordamerika, Südamerika, Australien, Südafrika, Europa und Asien führte. Auch auf dieser Tournee spielte sie einige Coverversionen wie „American Idiot" von Green Day, „Song 2" von Blur, „Smells Like Teen Spirit" von Nirvana, „Hey Ya!" von OutKast und „All the Small Things" von blink-182.

Neben E- und Akustikgitarre spielte sie auf dieser Tour auch erneut Schlagzeug bei „Song 2" und Klavier bei „Together", „Slipped Away" und „Forgotten".

Das Konzert wurde meist mit dem Song „Slipped Away" abgeschlossen, den Avril Lavigne ohne andere Instrumente, alleine am Klavier spielt. Den Song hat sie ihrem verstorbenen Großvater gewidmet, bei dessen Beerdigung sie nicht dabei sein konnte. Nach der Hälfte der Konzerte hatte Lavigne den Song nie wieder gespielt, weil es ihr Gerüchten zufolge unangenehm und zu intim gewesen wäre, den Song vor so vielen Leuten zu spielen.

2007 spielte Lavigne zwei Konzerte in Deutschland, jedoch beschrieb sie dies selbst noch als „Promo" und nicht als Tour. Erst nach Beendigung der Promotion für „The Best Damn Thing" begann Anfang 2008 ihre dritte große Welttournee. Die „The Best Damn Tour 2008"-Tournee startete im März 2008 in Kanada und führte Lavigne im Laufe des Jahres um die ganze Welt. Aufgrund einer akuten Laryngitis mussten dabei aber Ende April/Anfang Mai 2008 einige ihrer Amerika-Konzerte abgesagt werden. Darauf wurde zunächst in Europa die Setlist etwas verkürzt, was ebenfalls damit in Verbindung gebracht wird. Im Jahr 2011 begann sie ihre

„Black Star"-Tournee, mit der sie in Europa und Asien sowie in Nord- und Südamerika auftrat.

(Quelle: Wikipedia)

3. Soziales Engagement

ABOUT THE AVRIL LAVIGNE FOUNDATION
The Avril Lavigne Foundation
R.O.C.K.S. **R**espect, **O**pportunity, **C**hoices, **K**nowled

Stärke zur Unterstützung von Kindern und Jugendlichen das Leben mit schweren Krankheiten oder Behinderungen. Es ist unsere Mission, um: Respektieren Sie die Bedürfnisse aller Kinder und Jugendlichen, unabhängig von ihrer Umstände und ermutigen andere, dasselbe zu tun; Erstellen Sie die Gelegenheit für Kinder und Jugendliche mit schweren Erkrankungen oder Behinderungen, um ihre Träume zu verfolgen; Angebot Choices so Kinder und Jugendliche finden sie viele Möglichkeiten im Leben und nicht nur einen einzigen Weg, den die Umstände festgelegt;

Geben Wissen über das, was möglich ist, Kinder, Jugendliche und ihre Familien durch neue Programmideen, dass die Avril Lavigne Foundation zu unterstützen und zu erweitern; Gib Kindern und ihren Familien die Stärke, um ihre täglichen Herausforderungen.

Preisgekrönte Singer / Songwriter und Philanthrop Avril Lavigne Avril Lavigne erstellt Die Stiftung im Frühjahr 2010. Die Avril Lavigne Foundation Partnerschaften mit führenden gemeinnützigen Organisationen für die Planung und Programme, zur Sensibilisierung und Mobilisierung von Unterstützung für Kinder und Jugendliche das Leben mit einer schweren Erkrankung oder einer Behinderung.

KLICKEN SIE HIER für hilfreiche Fakten und Informationen über Behinderungen von unserem Partner Easter Seals zur Verfügung gestellt

(Quelle: Off. Website A. Lavigne)

4. Bildergallerie

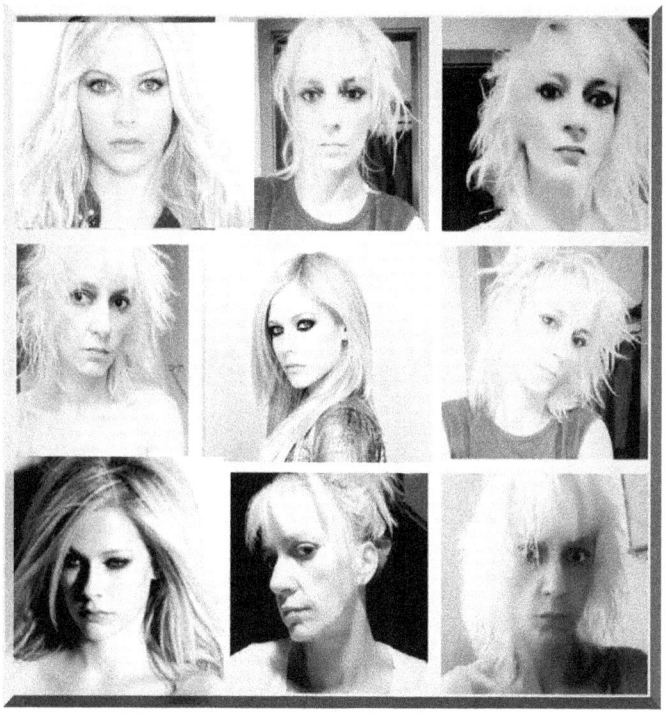

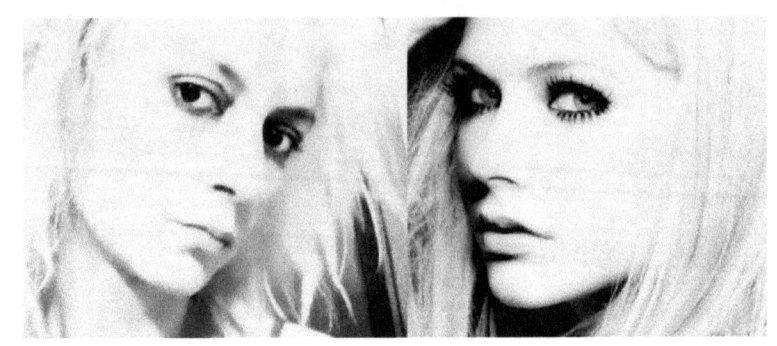

Besonders Danke ich meinem Mann – Avril gehört zur Familie!

www.ingramcontent.com/pod-product-compliance
Lightning Source LLC
Chambersburg PA
CBHW070731180526
45167CB00004B/1714